U0006543

于右任 著

于右任書法珍墨

原裝祥 典藏

序：「我的青年時期」收藏軼事

基隆從清末開埠以來便是北臺灣要地，尤其日據後以基隆為臺灣與日本之轉運樞紐，因此貿易興盛、街景繁華，是人文薈萃之地，故而書風頗盛，當時便有許多書法同好組織了「基隆書道會」以交流線條之美。然而當時臺灣書風因殖民等因素多受日本影響，直至國府撤退，許多社會菁英被迫來台，臺灣書家方得直接領會中原文化，這股既熟悉又陌生的文化浪潮相對的也刺激了臺灣的文化發展，亦讓臺灣文化界得以重新認識諸多文化巨擘，其中右老身為革命元老，不但高風亮節為人所崇敬，在書法上的成就更是深受後輩景仰，可以說自王羲之以降能為人尊稱書中聖者，唯有右老。

民國四十六年，為擴大書法界交流，原「基隆書道會」會長顏滄海先生邀請諸多書法家聚會座談，右老身為渡海來台之書法大家，自然也在邀請之列，當時我有幸與會，這是我與右老的第一次接觸；身為一個日據時代成長但又對漢學、書法有深厚興趣的年輕人而言，得以親炙右老教誨，無疑是相當令人振奮之事。其後於民國四十七年，為體現戰後中日友好氣氛，「臺灣省基隆市書法研究會」舉辦了「第一屆中日文化交流書法展」，當時顏滄海先生為名譽會長，我為總幹事，與諸多書法同好群策群力投入此一盛會，由於是第一屆大規模的國際書學交流，故再度邀請右老等書法大家親臨參觀指導；雖然當年的物質環境遠不如今日，但在諸多前輩的指點下，中日書法展圓滿成功，也為戰後與日本的文化交流譜寫新的一頁。

基於對書法的喜好、對右老的崇敬、對標草的驚艷，所以當年座談會後，我便開始致力搜求右老墨寶。雖然右老胸懷廣闊、平易近人，對於有人前來求字總是樂於揮毫，然而身為後輩的我總覺不好唐突，所以一開始我是透過同鄉李普同先生，認識了專為右老寫字時牽紙的貼身副官張玉璞先生；由於這些親隨都是離鄉背井、孑然一身地跟隨右老南北征戰，繼而又隨之來台，所以右老待之亦如同家人一般，甚至右老寫字時，都需要張副官在旁牽紙方落筆書寫，若換他人在側則不行也。幾次往來後，我與張副官性情頗為投契，所以在收藏右老書作此事上多了些許機會，而「我的青年時期」便是個人收藏中最重要的書作之一。

「我的青年時期」的收藏歷程頗為有趣，由於當年在一般認知中，搜求名家墨寶多是以條幅和中堂為主，對於類似尺牘冊頁類型的小件作品並未賦予過多的重視，而我當時也同樣落入經驗主義，加上張副官是將之摺疊後置於塑膠袋內隨意交付給我，感覺上重要性無法等同正式作品，加上張數多鑑賞不便，所以數十年來只翻閱數次便珍藏起來；直到前兩年懷想過往，一時興起，重新細覽以思右老風采，方覺其特殊珍貴之處，隨即鄭重裝裱成冊以為傳世；右老因為勤寫不綴、有求必應，故流傳之書作頗豐，然多以有上款之對聯、條幅居多，而「我的青年時期」是以專冊形式書寫，獨特之處可以想見；綜觀目前傳世之右老書迹，「我的青年時期」應該是右老書寫最多字的書法作品，一共有七千餘字，尤其此書作為右老在暮年時重新審視回顧自己二十五歲前的青年時期，有感而書，不但是革命元老成長歷程的第一手珍貴史料，文中亦初顯「計利當計天下利，求名應求萬世名」的廣闊胸懷，加上是書寫自身經歷，不假修飾，故而意在筆先、揮灑自然，無欲之書於此展露無遺，極具特殊性與紀念性。

此書迹於民國一〇四年四月間，曾自製袖珍本(30cm*20cm)數本，命名曰「于右公『我的青年時期』返鄉之旅」，當時在女弟馬宏陪同下，我親攜此袖珍版本由臺灣飛往西安，分別贈與一、三原于右任紀念館，二、庭院有槐樹之西安舊居紀念館，三、西安故居紀念館，四、交通大學于右任紀念館，各一冊以供各館留存紀念，讓此作不致埋沒。其後又感若能印刷成書廣為流傳當更具意義，故與臺灣商務印書館合作出版以饗同好，共賞草聖書迹、懷想先賢風采，實人生樂事也。最後，出版過程中，多承李柏樫、梁銳華二位同學協助，於此一併致謝。

匆匆數言，略述收藏軼事以拾遺補闕，爰以為序。

九一老人祥翁　廖禎祥

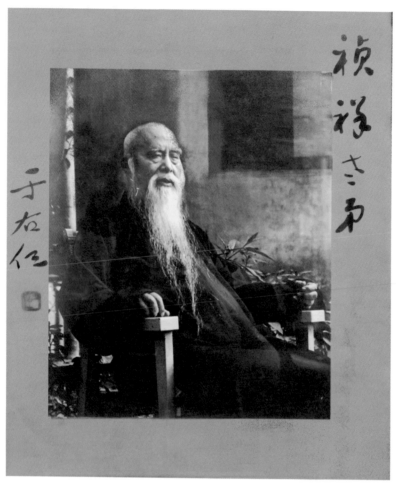

于右任玉照

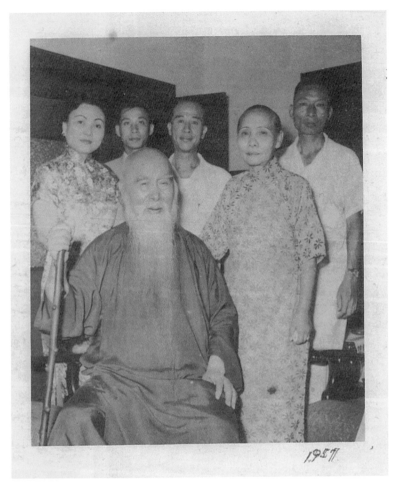

1957 年 顏滄海會長家攝
書家座談會後于右任、張李德和顧問與會長仉儷及廖禎祥等人合影

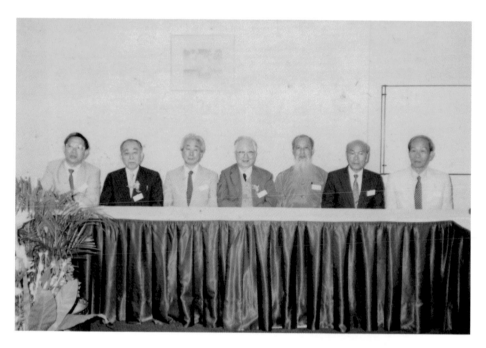

1988 年 12 月　新加坡第一大飯店攝
國際書法研討會（新加坡中華書學協會主辦）七國（地區）首席代表留影
從左至右：
陳聲桂（新加坡）、鈴木桐華（日本）、金膺顯（韓國）、啟功（中國）、廖禎祥（中華民國）、梁鈞庸（香港）、朱自存（馬來西亞）

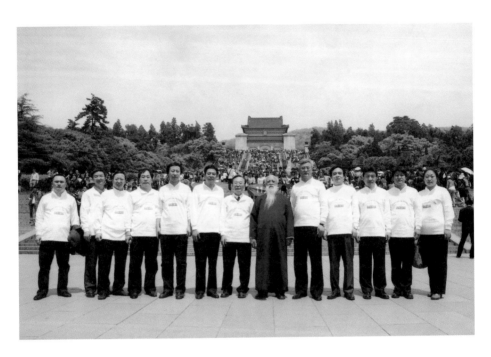

2012 年 4 月 南京中山陵攝
代表臺灣中國書法學會參加辛亥革命百週年長城筆會百米長卷獻書活動

于右公　書法頌

于右公以其天資之高

學養之厚用功之勤叔

力之豐規局之宏揮毫其

無欲之心遂成不朽之書業

公元二千零一零年八月一日敬訂

民國第二乙未重陽佳節敬書

台員古雞籠人祥翁

九十老人廖禎祥敬錄

于右公書法頌
于右公以其：
天資之高、
學養之厚、
用功之勤、
創力之豐、
規局之宏，
揮毫其無欲之心，
遂成不朽之書業。

公元二千零一零年
八月一日敬訂
民國第二乙未重陽佳節敬書
台員古雞龍人祥翁
九十老人　廖禎祥敬錄

年又春來時初

于右任

堂上枯枝枯
柳枝又著
晝

垂柳弄風拂柳

我的青年時期

于右任

堂後枯槐更著花，
堂前風靜樹陰斜。
三間老屋今猶昔，
愧對流亡說破家。

這是我前年歸省三原西關斗口
巷老屋的詩。

要问卜卦去看老太婆的话古人

說的好「梅花二句風不必子無

要向那不待當全四七的時

先生那些什麼病的也子無吗

西關斗口巷老屋的詩。古人說
得好：「樹欲靜而風不止，子
欲養而親不待。」當我回去的
時候，我那破舊的宅子裏，留
下幾間老屋，看去都像親人一
般，這是何等可以感慨的事。
況我生在歷史上代產聖哲哲的
關中，有雄壯的地理，

理了深厚的文化又表现

出他對虛浮空名不

用了而高貴、也做個人不

認得光陰的公要名額左

這抗戰建國的大時代中但
學字可荒疏不教名用對
於國書民族又如何的抱
愧呵

理，有深厚的文化，又有親愛
的家庭，讀聖賢書，所學何
事？要當堂堂地做個人。不謂
年光流轉，白髮盈顛，在這抗
戰建國的大時代中，但覺學問
荒疏，不敷應用，對於國家民
族，又如何的抱愧呵！

生的极口毛隆而污阳
斗口村而谓斗口能免
而公染一个之污染一分而
一個口子那附而言很少

我的故鄉是陝西涇陽斗口村，所謂斗口，就是白公渠——今之涇惠渠——分水的一個口子。那時水量很少，農田灌溉，甚為困難；這支渠，雖灌地甚少，得之已不容易。我于家的始遷祖，已不能深考，但住此必有很久的年代，

很久的年代，而此唱人称為

斗口于云三原孙以之后

茂原去斗口村约的十里？
为若
悟

一去近唐高祖献陵也陪

很久的年代，所以鄉人稱為斗口于家。三原縣北之白鹿原去斗口村約四十里，有一土坵，唐高祖獻陵也；陪葬者三十餘人。碑估售之市，有獻陵八種，即濮陽令于孝顯、燕國公于志寧、明堂令于大猷、兗州都督于志微，

若瘗于志端世计千此

可碑瑞李氏藏此名二碑

今小时並不如此转国军

附三原写丰田寺与此碑

空保存甚為先人曾任何

傳說于姓東末不繁至

清朝中葉尚有西家四

亂後祗居三家至先生

都督于志微，共計于氏四碑李
氏臧氏各二碑，我小時並不知
此，靖國軍時，三原學者問我
與此碑關係，我答先人無任
何傳說。于姓本來不繁，在清
朝中葉，尚有五家，回亂後祗
剩三家。我生在三原東關河道
巷，

三原东区河老又去

三原读出名试因此蛇

为三原人了。

上们一字也三原

先伯祖象星公生三伯

父寶善公為大房先嚴

峻堂公生三伯父淨卿

公寶銘　先嚴新三公寶文

三原東關河道巷，又在三原讀
書應試，因此就為三原人了。
我們一家共三房，先伯祖象星
公生大伯父寶善公為大房，先
祖峻堂公生二伯父漢卿公（寶
銘），先嚴新三公（寶文），

為之防和之防生二伯
安既防左主人多如明
既毛起太主人二伯又
先左南民強高摧挹

赴香港先業列十二年終
出川入蜀做江津典舖
四十徒後乃赴玉岳
池照時瑩中生活日艱

為二房和三房。先二伯父配房太太人。我的母親是趙太夫人。二伯父先在南昌經商，「旋」旋赴香港。先嚴則十二歲就步行入蜀，做江津典舖的學徒，後方轉至岳池。那時家中生活日艱，

由三原遷回鄉下及祖居
被燬又遷住村東灣子楊
堡先妣生余後卽為病
沈弟扵去庭室燒之於姓

由三原遷回鄉下。及祖居被
燬，又遷住村東灣子楊堡。先
母生我後即多病，既感於家庭
處境之難，又無錢醫治，遂鬱
鬱以終。時我尚未滿二歲，於
先母的一切，全不知道，祇記
得後來伯母說：「陝亂平後，

临汝侯祖母郭永宁

孙逊燕东才手抱汝母

肯足泗瀑玉逃州七岁

可力鞠食老子国汝母

足痛不能行恐牽連

大家餓死不得已棄之

以谷中行數十里矣駱駝

商人見而憐之載以行追

後，汝外祖由甘肅靜寧縣逃荒東來，手攜汝母，背負汝舅，又至圝州長武間，力竭食盡，又因汝母足痛不能行，恐牽連大家餓死，不得已棄之山谷中，行數十里矣，駱駝商人，見而憐之，載以行，追及汝外祖，

及海外祖鄉以贄可達至

如又說海如西方可敦厚

乃心如一脈毛史至否

不能忘內這毛一點愧痛

及汝外祖，贈以貲而還其女。」

又說：「汝母面方而敦厚，與心如一，那是使我最不能忘的。」這是一點慘痛的歷史而已。

我以一無母之兒，又處在單寒孤弱的家庭中，所以能成立為人，幼不失學，可說全由伯母房太夫人停辛佇苦而來，

法書由伯豳歷太先人僻
自恃若皆其伯豳之恩兗
先世平生教義云耆陋
伯豳光涇陽枸府书

人家世業農排行第九
故幼以稱為九姑娘而
不名十七歲來歸嗣
二伯父去香港每〔得〕一家

說全由伯母房太夫人停辛佇苦
而來，伯母之恩，真是我畢生
報答不盡的。伯母是涇陽楊府
村人，家世業農，排行第九，
故幼即稱為九姑娘而不名，
十七歲來歸。嗣二伯父去香
港，每得一家信，

信動輒踰先莊立川六年

陽三年如日一内因此

伯如和先如抽坦而同

无和依為前當先如

逝去有如明半月伯母遂

陶宅以與當一夜夢迷

難風雨中情況月嫗

人攜一兒毛援相招

信，動輒經年。先嚴在川，亦
隔三年始得一歸。因此伯母和
先母，妯娌同居，相依若命。
當先母逝世前的半月，伯母適
歸寧母家，一夜，夢迷離風雨
中，牆頭有婦人攜一兒，垂淚
相招，

心忘孕乎不得及肉生
地病已象法语伤肌
同此子々委妓是合与妓
个生先脩本生乌肉弟

祥

心知其事不祥。及歸，先母病
已劇，泣謂伯母曰：「此子今
委嫂矣，我與嫂今生先後，來
世當為弟妹妻子以還報耳。」
（按先後即妯娌，字見史記。
讀若線候，今土人話猶然。）
那時我初離乳，身弱多病，伯
母帶往楊府村就醫，

往物府お乾留揚行

新也又烟日此隠他

庆好祝書中庆門元

年仍祖書史美不少

父，父又一子，即提攜長大，
欲了今生，豈不失算？況兒有
曰：「九姑娘抱病串姪兒，
從無不歡。村中老嫗某謂伯母
加多，農業有限，豐歉寒暖，
敬伯母，也莫不愛我，雖人口
歷時九年。外祖家中人，莫不
燬，自此隨伯母居外祖家中，
往楊府村就醫，歸而新宅又

长大之若为诈又乏伤

父阎已车於高方人姑娘

以青身寫名妈家眼角

怎然吃一生今伤如色又

因受先之託保于氏一
塊肉(肉)個室報設使
此母家亦當為傭以給
吾兒如其父歸攜兒以去

長大，辛苦為誰？又其伯父聞
已卒於南方，九姑娘以青年
寄食母家，眼角食能吃一生
乎？」伯母應之曰：「受死者
之託，保于氏一塊肉，那個望
報？設使無此母家，亦當為傭
以給吾兒。如其父歸攜兒
去，

始为尼除去而句心远
可见伯四之志之如日望
宝和年之如日失切
了自田拖战後兒田

則為尼終老，亦所甘心。」這
可見伯母立志之如何堅定，和
愛我之如何真切了。自回捻戰
後，農田半荒，鄉人多兼營畜
牧。表兄敏事，積歲錢買一跛
羊，不久即產小羊，我亦絮絮
欲得羊如表兄，

表兄伯母用三万防渡
買一跛驢某日冬牧
至和陷徒步见之往急
又三個狼戏燕子中躍

生活牧児和羊羣均
驚散我们方跋多
為狗根不搜走墳角
切急怎时方在墳東

表兄，伯母用三百錢復買一跛的。某日冬牧，我私隨諸牧兒往，忽有三個狼，從荒草中躍出，諸牧兒和羊羣均驚散。我們兩隻跛羊，為兩狼所攫，在墳角齧食。時我方在墳東，

青力推却乱根一河南人

浪之章已己二拟话羊又扔

挥不去又又入村人物胜

立田中空乙毛手执锺刀

專力掘野紅根（河南人謂之牽
巴巴），一狼踞墓西，相距不
過數尺。村人楊姓在田中望
見，手執鐮刀奔至，挾我歸
家。伯母聞警急出，匍匐道
中，幾不能前。事後，諸舅父
因小兒無學校收容，

洞庭之春ちあ揭心於

志氣後興之謀以起

物色去儒第而倫之

遂第云先生年六十

（書法，草書）

以人臨乎塾自奮為
師奉道於七年時的春
又以一個流離的孤兒

溷跡羊羣，甚為擔心，於是亂後興學之議以起。枸邑老儒（第五倫之後）第五先生，年六十餘，出山謀作農傭，見鄉人修學塾，自薦為師。我遂於七歲的春天，以一個流離的孤兒，

入村申子王廟為口生
弟五先生授課及為學
吏手入學以時春敬而潔
詢云云故涤為致意扵

入村中馬王廟為學生。第五先生授課凡兩年，見我入學以時，衣皴而潔，詢知其故，深為歡異，於是教我益加盡力。離館時，撫我曰：「世間無母之兒，安得所遇盡如汝哉？」蓋先生幼時亦抱家庭之痛也。

六伯四於為爭去去

苦必當自西四搗三為

村村花卯十二里不肉諸

羅以牛來村足不時寧

伯母每年寒食節，必帶我回鄉掃墓。兩村相距約十二里，有時諸舅以牛車相送，有時步行。某處老墳，某處新墳，至時必鄭重以告。至先母墳前必哭，哭必祝告：「兒幾歲矣，讀書幾冊。」

伯母於每年寒食節，必帶我回鄉掃墓。兩村相距，約十二里，有時諸舅以牛車相送，有時步行。某處老墳，某處新墳，至時必鄭重以告。至先母墳前必哭，哭必祝告：「兒幾歲矣，讀書幾冊。」

重可无惭讀书不輟不

勤農忙時亦隱偶或及

讀卷弟五田首拾麥往

往拾之於篇父隴畔間

復賣之於舅父⋯⋯仍一

再以勤勞相勗⋯⋯

名楊府村抒書詩五首

朝陽依舊郭一首似年

我聞而悲慟，讀書不敢不勤。
農忙時，亦隨伯母及諸表弟至
田間拾麥；往往拾之於舅父隴
畔的，復賣之於舅父，舅父仍
一再以勤勞相勗。我有歸省楊
府村外家詩五首，追記那時的
情形：
朝陽依舊郭門前，
似我兒時上學天。

兒時上學走難忘公諸男

以芽番毛源诗出手

芋四花雪为年已十醉年

为是把芋邪傷心诗吗

題

似我兒時上學天。
難慰白頭諸舅母，
幾番垂淚話凶年。
無母無家兩歲兒，
十年留養報無期。
傷心諸舅墳前淚，
風雨牛車送我時。
記得場南折杏花
西郊棗熟射林鴉。
天荒地變孤兒老，

孤光起雪涛鴻毛君勿疑

桑柘依依不思雄田畫樂

實實里故書君降迎欲

侵枝春蠶忙故字時

天荒地變孤兒老，
雪涕歸來省外家。
桑柘依依不忍離，
田家樂趣更今思。
放青霜降迎神後，
拾麥農忙放學時。
愁裏殘陽更亂蟬，
遺山南寺感當年
（元遺山讀書外家）。
穎垣荒草農神廟，
過我書堂一泫然。

弟子十一年仍为弟子三

原东四伏三叔祖至酉年

三叔祖亦垂一时之选

古庐与毛班香先生经聘

到了十一歲，伯母帶我至三原東關，依三叔祖重臣公。三叔祖望重一時，交遊甚廣，與毛班香先生（經疇）友善，因送我入毛先生私塾肄業。是年，先嚴返里，繼母劉太夫人來歸，亦賃居東關石頭巷，但我則仍依伯母，

專心仍似伯母八智誄

每於必玉三數我何々已

生某施玉令立塾 塾姑 賤々

普不飲不見坡之心和兴

我則仍依伯母，伯母督課每夜
必至三鼓，我偶有過失或聽到
我在塾嬉戲，常數日不歡。其
愛護之心，和嚴正之氣，至今
夢寐中猶時時遇見。
毛班香先生，是當時有名的塾
師，我從遊九年，讀經書，

經書口詩文可可對於他為心

一志的精神尤无何故也

君、對君们说一番沒完了

女魔去雪只无勤玷福

經書，學詩文而外，對於他專
心一志的精神，尤其佩服。他
常常對我們說：「我沒有甚麼
長處，只是勤能補拙。」這雖
是先生自謙之詞，卻是他生平
所身體力行的。毛先生的教授
法亦特別：由他自教大學生，
更由大學生分教小學生。

由大子生多来如呼生手

考西日投课为以夜务

日老名如课一以若次

肖调并举肖房志元

由大學生分教小學生。平常每日授課兩次，夏季日長，則加課一次，都須背誦，并帶背舊書，所以讀書比較精熟。尤其值得記述的，是太夫子漢詩先生（亞莛）。太夫子亦曾以授徒為業，及年老「退」退休，

退休尚草、為之詩代

餡代生王洞捻古庭喜

為詩情情诙谐循美

诱句言生尽南佃口至

以生一毫翰林書宗伯魯

一毫名醫致文秋希望

青以努力向上將來孫

盡代仍對多如的望龙

退休，尚常常為我師代館。他生平涉獵甚廣，喜為詩，性情詼諧，循循善誘。自言一生有兩個得意門生：一是翰林宋伯魯，一是名醫孫文秋。希望我們努力向上，將來勝過他們。對我的期望尤殷，

殷素等以對子治之在

去子又青作草云云秋

宮毛主義之向十七物有

物也既川当卧怛何

正、側，但個個不同，字中有
畫，畫中有字皆宛然
形似，
不知其原本從何而來，
當時我也能學寫一兩個，

殷，教導也特別注意。太夫子
又喜作草書，其所寫是王羲之
的「十七鵝」。每鵝字，飛、
行、坐、臥、偃、仰、正、側，
個個不同，字中有畫，畫中有
字，皆宛然形似，不知其原本
從何而來。當時我也能學寫一
兩「個」，

但是现在已记不阴了
左毛先生新整理之閒
好望做古迹保访如唐诗
三百多古诗源遲访方

個，但是現在已記不得了。

在毛先生私塾時，已開始學做

古近體詩，如唐詩三百首、古

詩源、選詩等，都曾讀過，但

是循文雜誦，終覺不生興味。

一日，先生外出，我以大學生

的資格，照料館事，書架上有

文文山謝疊山集殘本，

文、山谷豐山皆術四天

秀秀句和閣見不事

詞浪越之筆高昂為

紙的字固與此之先忽

從詩興大發之做詩始

可以說由此悟入

至於我之所以

術以徑卻以□益於庭

文文山謝疊山集殘本，我取而
私閱，見其聲調激越，意氣高
昂，滿紙的家國興亡之感，忽
然詩興大發，我之做詩，殆可
以說由此悟入。
至於我之所以略識學術門徑，
卻以得益於庭訓為多。

訓為句先業陛為事院

而追子年延為但夕修

古勤又記师习某博筆

君出不以己我及較一段

較史為高嘗手写

史記全部点了十三经

两遍輯修治家語送生

治家語錄三卷又尝借鈔

訓為多。先嚴雖為家境所迫，
早歲經商，但自修甚勤；又從
師問業，博覽羣書，所以見識
反較一般科舉中人為高。嘗
手寫史記全部，點過十三經兩
遍。輯修家譜，選成治家語錄
三卷；又嘗借鈔張香濤的輶軒
語和書目答問，

張君濤的輻軒語和出

目居四亭字中某去

當讀某出某雪至而出

時以為紫不日走多伩中

示及岳池典鋪中的掌

櫃馬芝洲先生 丕成 的

儒馬谿田先生的族人

喜刻先代遺書考嘱

張香濤的輶軒語和書目答問，
寄存家中。某書當讀，某書某
處重要，亦時以問業所得，在
家信中示及。岳池典舖中的
掌櫃馬芝洲先生（丕成），是
明儒馬谿田先生的族人，喜刻
先代遺書，常囑先嚴任校勘之
役。

先嘗任校勘之役先嘗

又嘗讀老子寸的小字

以為不懷以為社老石

用箋為便於寫老生的

父親曾經活道此出荒

為人素理刊川主人

岳池當年刻東流傳

某年先嚴回里除料

先嚴任校勘之役。先嚴又愛讀
袁子才的小倉山房尺牘，以為
社會應用，最為便利；馬先生
的父親曾經注過此書，先嚴為
之整理刊行，至今岳池尚有刻
本流傳。某年先嚴回里，除料
理家務外，

理家

孙子一兩兒隨以園先生

客一面為白頭經籍

戢日向上望晚鳥回云

況復父子共讀玉深抱

互相背誦至向先嚴背

書時必先一揖先嚴背書時

亦向書必樣如儀

斗口村掃墓雜詩中子

理家務外，一面從陳小園先生
學醫，一面則自修經籍。我日
間上學，晚則回家溫習，父子
常讀至深夜，互相背誦，我向
先嚴背書時，必先一揖，先嚴
背書時亦向書作揖如儀。我在斗
口村掃墓雜詩中，有如下的一
首：

所以的一气

长恨求诗写云有女

向妳貸一樣在眾老

漏者經躍熟父子高

如下的一首：

發憤求師習賈餘，
東關始賃一椽居。
嚴冬漏盡經難熟，
父子高聲替背書。

就是詠的那時的事。先嚴最喜
買書，在岳池劉子經先生典當
中，陸續寄歸的，

雪陌的已經不少但是每

年的舊積不在那十有四

家又沒有僮僕培甚窘

迫不足挂齒但使弟憂元

至没有塩吃及搬住東
關渠岸喻它前院是一
個炮作房每天飯時
回家便去做炮或打炮

寄歸的，已經不少。但是每年
的薪水不過數十兩，回家又須
還債，家境甚窘，雖不至於挨
餓，但有時竟至沒有鹽吃。及
移住東關渠岸喻宅，前院是一
個炮作房，我每天飯時回家，
便去做炮，或打炮眼、

眼或芒藥綠豆鹽朴

銷一文一百于极三四般用

以貼袖青用添罢紙筆

又附出罢糖以写至那時

一枚糖祗值一文錢但
開支已覺得奢侈了一
炮炮房失火掌櫃主
全家燒死我的卧房與之

眼、或裝藥線，每盤制錢一
文，一日可做三四盤，用以貼
補家用，添買紙筆，有時亦買
糖以自慰，那時一枚糖祗值一
文錢，但開支已覺得奢侈了。
一夜炮房失火，掌櫃主全家燒
死，我的卧房與之毗連，

此連年兵波及陽日民
炬為墻脚有尖葉三大
甕攪之紉墊末止幸
上瓦盖未經爆炸

否則早已葬身火窟了

炮房燬後多生支了

大宗收入好似工失業

一般因試往在　此後

毗連，幾乎波及。隔日見炮房
牆腳有火藥三大甕，撫之餘熱
未退，幸上有石蓋，未經爆
炸，否則早已葬身火窟了。
炮房燬後，我失去了大宗收
入，好似工人失業一般。因試
往本縣學古書院考課，第一次
就得了二錢銀子（每錢換制錢
一百二十餘文），此後時被錄
取，

時彼好不聲　濟濟形治　以

勤　十五年同字為勃老

無試三祖和先文恐然　叔

廢好業者不整年到了

督學時予以案首入學塾
十七年趙芝珊先生 維熙
中功課始漸自由不讀的
書予以由自己選擇先生

時被錄取，經濟復形活動。
十五歲，同學多勸我應試，三
叔祖和先父恐荒廢學業，都不
贊成。到了十七歲，趙芝珊先
生（維熙）督學時，我以案首
入學，塾中功課始漸自由，所
讀的書，可以由自己選擇，先
生不過任講解督課之責而已。

不可任諸紐智課之

責力之而年後毛先生詩

詩宝略之少年先生後

名師以資深造不以為康

曾經

宏道去院涇陽味經去
院西安關中書院余皆
住之時讀書稍多詩賦
經解均略能对付而不心

不過任講解督課之責而已。兩年後，毛先生謂我學已小成，應出從名師，以資深造。所以三原宏道書院、涇陽味經書院、西安關中書院，我都曾經住過。時讀書稍多，詩賦經解均略能對付，而所作八股文，

服文字与奇时间风
筆不同以书礼史记张
子云蒙书乙为车骑金记
理不尚词藻已去为将

抄襲明文，因此各書
院會課，不是背榜，就是
倒數第二，居恆鬱鬱
不樂。及葉伯皋先生

八股文，則與當時的風氣不
同；以書、禮、史記、張子正
蒙等書為本，祇重說理，不尚
詞藻，見者多疑其抄襲明文，
因此各書院會課，不是背榜，
就是倒數第二，居恆鬱鬱不
樂。及葉伯皋先生（爾愷）入
關督學，

入晉替守好门

霜能自

紫先生立書

時以发女

出中

以字切闷博美稀差府

中如葉深葉瀚浩吾兩先生

皆是東南知名之士尤

好講求新學，政衛內

東銘三原葉先生下車

（爾愷）入關督學，我始得露
頭角。
葉先生在當時學使中，以學問
淵博著稱，幕府中如葉瀾葉瀚
（浩吾）兩先生，都是東南知
名之士，尤好講求新學。學政
衙門，本設三原，葉先生下車
伊始，

伊始銀風生了者出了某

十個試題多以字习笔

不尽倚絕半以一月为

期手也强倘了十许篇

伊始，觀風全省，出了幾十個試題，各門學問，無不具備，繳卷以一月為期。我勉強做了十許篇，冬寒無火，夜間呵凍所書，忽濃忽忽淡，甚形潦草。但葉先生對我的文章特別激賞，評語有「西北奇才」之目，

所以善于目更加要

了許多话傅之时摸

以致我轰生生的国日

记处有写八国際情形

益深七白祇帶來一

部閱讀後仍須繳還

此書祇刮目相看了多

葉先生識拔附云漸起

「西北奇才」之目，更加獎了
許多話。傳見時，授以薛叔耘
出使四國日記，勉我留心國際
情形。並謂：「此書祇帶來一
部，閱讀後仍須繳還。」真可
謂刮目相看了。我經葉先生識
拔，時譽漸起。

荣先生任淘□沈淇泉

衔 继任粥厂督办因备

赈连年苦旱死亡枕

藉沈先生走东南

葉先生任滿後，沈淇泉先生（衛）繼任「粥廠」督學。因我處連年荒旱，死亡「枕」藉，沈先生在東南南募集鉅款，創設粥廠，欲得一少年有為之士，擔任其事。時我在宏道書院肄業，以孫芷沅先生之薦，

凡芒泡先生之若物調查

出任廠专責初生必投己

饥民匆共鵝形物而

惟饥師空社专害倜

芷沅先生之薦，特調我出任廠長。我初出學校，見飢民多多少少，鳩形鵠面，啼飢號寒，社會整個的慘狀，都擺在我的面前，不由得我不動心，不努力，因此開廠後連夜忙碌，竟累得生了一場病。

一物病手廠中吾計物

上春作較輕玉第二年

麦子物熟以饴糧分给

飢民廠子困之於東廠

申夏又二十餘人在廠

閱歷⋯⋯病等去者二種為

用的力量因為無法保留

祇好都忍著肝般的遣散

一場病。幸廠中會計獨立，責任較輕。至第二年麥子將熟，廠事因之結束。廠中有民夫二十餘人，經數月來之教導，本是一種有用的力量，因為無法保留，祇好割心割肝般的遣散。

求學期間課程上損失
甚多終覺是可惜
及粥廠散後沈先生送
入陝西中學堂肄業

散。廠址在三原西關，即現在
我所辦的民治學校也。我在粥
廠近一年，雖得了一點辦事的
經驗，但其時正在求學期間，
課程上損失甚多，終覺是可惜
的。及粥廠散後，沈先生送我
入陝西中學堂肄業。

曾之入院两申呼学生意

子去向校地为两不可

名向外传绍森写许友

丁佗无先生　保桢

精延

我之入陝西中學堂，在庚子春
間，校址為西安有名的北院。
總教習江夏丁信夫先生（保
樹），精熟經史，講解詳明，
我從遊半年，受益最多。及庚
子之變，西后母子入陝，北院
改作行宮，學校無形解散，

（書法作品，草書）

形解散，又令堂中師生，衣冠出城，迎接聖駕，在路傍跪了一個多鐘頭。我於愧憤之餘，忽發奇想，欲上書陝西巡撫岑雲階，請其手刃西后，重行新政。書未發，為同學王麟生先生（炳靈）所見，

勤苦不可以近性命如

止之推幼稚里去田々

里之志志可惜

陸西抱侃秋写示力

勸我不要白送性命，始止。這
種幼稚思想，由今思之，真是
可憐。

陝西提倡新學最力而又最澈
底，當推三原朱佛光先生（先
照）。朱先生本是一個小學
家，其治經由小學入手，其治
西學則主張從自然科學入手，

況两字鹤主張況白然

科学入手左右為時若

是第一步身況白活毛

四書五之情相请净洪

多紹述明末遺老精

神以勵後進毛先生

昌傑

毛以

經學家而兼擅詞章二

治西學則主張從自然科學入
手，在當時都是第一等眼。
自謂是明秦王之後，故講學時
多紹述明末遺老精神，以勵後
進。其盟弟長安毛俊臣先生
（昌傑），則以經學家而兼擅
詞章。二人學行契合，

以川契与内若新朱

先生尝与孙芝沇生

为□天笔又篆复劝

守斋集笺缩罗秋玉

學行契合，相得益彰。朱先生曾與孫芷沅先生發起天足會，又創設勵學齋，集資購買新書，以開風氣。那時交通阻塞，新書極不易得，適莫安仁敦崇禮兩名牧師在三原傳教，先嚴向之借讀萬國公報，

向之借读美国之政書
國通絡書亦考諸籍明
去之墨大勢及了未先
生以致与搜結紹結

朱先生亦置我於

向之借讀萬國公報、萬國通鑑
等書，我亦藉此略知世界大
勢。及聞朱先生以新學授徒，
嚮往甚殷，遂以師禮事之，朱
先生亦置我於弟子之列。因朱
先生的關係，又得問業於毛先
生。同學中我最要好的如王麟
生先生（炳靈）、

求自亲而好的如王朝

生先生　炳雲

荻原西先生

程拮九先生　運鵬方老

往本於烏先生之門

眼界漸寬而治學可
亦不肯以考據詞章自
茹程二同學喜讀曾遺鵬
集朱先生曰文

中我最要好的如王麟生先生（炳靈）、茹懷西先生、程搏九先生（運鵬）等，都往來於兩先生之門。眼界漸寬，所治學問，亦不甘以考據詞章自限。茹程二同學喜讀曾胡遺集，朱先生曰：「文章雖佳，

天地悠、愴然沛下之

枕这者老手们的幸

少年时之狂態び毛

夏的朱先生的影響

章雖佳，題目則差，請你們留意。」我聞之大為感動，有一次竟將所有新書燒燬，頗有「天地悠悠，愴然涕下」之概。這都是我們「少年」少年時之狂態，也是受的朱先生的影響。

因為經朱先生的介次
多個的里有已經漸、
的組放了
水時國中的了去了

為士系一為三原松之

復高先生瑞麟為理

學家之領袖一為咸

陽劉古愚先生光蕡

為

因為經朱先生的啟沃，我們的
思想，已經漸漸的解放了。
那時關中的學者有兩大系：一
為三原賀復齋先生（瑞麟），
為理學家之領袖，一為咸陽劉
古愚先生（光蕡），為經學家
之領袖。

醒了雪之紛紛袖似兔

生得家朱書芳隱方

月夕圖畫看偃息

三原小坪已先生

經學家之領袖。賀先生學宗朱
子，篤信力行，我幼年偶過三
原北城，見先生方督修朱子
祠，儼然道貌，尚時懸心目
中。劉先生治西漢今文之學，
精通通典、通志、文獻「通」
通考、

逼逼孝 淡泊逼讀　道也居

算為味經志院以也号

高經史為以經志之

寧為士一此君子高原知

北劉之目戊戌政變

劉先生感憤之餘

曾遙祭六君子為

清吏所嫉視之謂

「通」通考、資治通鑑，兼長曆算，為味經書院山長，曾刻經史甚多，以經世之學教士，一時有南康北劉之目。戊戌政變，劉先生感憤之餘，曾遙祭六君子，為清吏所嫉視。我之謁見劉先生，

足下先生已去戈戌

首正好論二朋興刊

先生先生記論曰

沈用方推能手少年

見劉先生，已在戊戌十月，其時謠言朋興，劉先生見我至，「詫」詫曰：「汝何為於此就我乎？」我曰：「正惟此時，我乃來就先生也。」劉先生甚為驚異，待我甚優。雖從遊一月，先生即解館回烟霞洞，

船馆回烟霭洞但光

即象却古為等派书

魚之羊而旦枝圖然

以朱佛光先生

解館回烟霞洞，但是印象卻甚
為「驚」深刻。

我之革命思想，固然以朱佛光
先生的啟沃為多。但在幼年寄
居楊府村外家時，卻有一段故
事，應該補述。西北風俗，農
人日工完畢，

年多玉坊睡唱酒不

不说唱酒就是尚方

酒清粒如子弥说是吃

晚饭坊唐一敢玉马

那平時為曝農作物

用喝湯時分配

習工作或談百天一

日余的表弟說我讀

畢，多至場畔「喝湯」。所所
謂喝湯，就是南方的消夜，也
可以說是吃晚飯。場廣一畝至
數畝，平時為曝農作物之用，
喝湯時則分配次日工作，或談
閒天。一日我的表弟說：「我
讀完百家姓，

完百家姓日西那智的
姓去申·ふ之呢の分祖意
意他们是海洲人听海
洲人打致了台们的祖

先將中國的江山佔
了不列為他們的百家姓
上不列為他們的百家姓
莫名至妙但記了一

完百家姓，何以縣官的姓，書中不見呢？」四外祖答道：「他們是滿洲人呀！滿洲人打敗了我們的祖先，將中國的江山佔了，所以我們的百家姓上不要他。」當時我亦莫明其妙，但起了一個民族意識的憧憬。

但民族之後的憧憬
後來呀別氣餒紙倒
免試這個民族之後
众多暇若的推熱推

個民族意識的憧憬。後來學習
畢業，循例應試，這個民族意
識，亦若晦若明，旋蟄旋動，
沒有什麼確定的界限。及至
從朱佛光先生遊，先生意見甚
高，講學亦極為大膽，

大胆以內閑著名的

致論但仍指筆一佃

用筆時取代及庚子

以後會的不按里お

始日益高昂，時有拳
案罪臣毓賢及兩弟
毓俊世隱居三原東
里堡在清涼山唐園

大膽，時時得聞革命的緒論，
但仍祇是一個啟蒙時代。及庚
子以後，我的民族思想，始日
益高昂。時有拳案罪臣毓賢
及兩弟毓俊等，隱居三原東里
堡，在清涼山唐園等處，

不更起望訪古蜀
陶情然慎宜化俱
佳方部以民族的去
惕涂起天人生堪訪

等處，題壁詩甚多，滿懷悲
憤，寫作俱佳。我卻以民族的
立場深非其人，曾題詩其旁，
有：「乃兄已誤人國家」之
句。我之為升允所注意，殆以
此事為始。

看此時心目中愁思
著一個正在的境地
一樣至大的又緊但
是東言西突終指找

我此時心目中，常懸著一個至
善的境地，一樁至大的事業。
但是東奔西突，終於找不到一
條路徑。平時所讀的書，如禮
運、如西銘、如明夷待訪錄，
甚至如譚復生仁學，

若不如他把的境
界又于附新田譯
的哲學也漸為台的
之情讀書於至中

求一個圓滿的人生觀，但也是參差會琴，不及於生一片真，定各里查的基石

都有他們理想的境界。又其時新譯的哲學書漸多，我也常常購讀，想於其中求一個圓滿的人生觀。但書是書，我是我，終不能打成一片，奠定我思想的基石，

细雨除尽余内心的烦

闷 乎小时三伯父曾经

叫 吾为鱼活 读去以

家 计国难未赴生川

及聞海上志士雲集
議論風發奮蟄居
西北不得奮飛書空
咄咄獨往尤殷因思興

解除我內心的煩悶。我小時，
二伯父曾經叫我到香港讀書，
以家計困難，未能成行。及聞
海上志士雲集，議論風發，我
蟄居西北，不得奮飛，書空咄
咄，嚮往尤殷。因思興平武功
一帶，

平去功二年為周宣

甲至之地居代以來

名矣名為史不絕書題

云一起不也以獎觀其

平武功一帶，為周室開基之
地，歷代以來，名賢名將，史
不絕書，頗欲一遊其地，以資
觀感。適興平縣知縣楊吟海先
生（宜瀚）託妹丈周石生先生
（鏞）聘我教其兩弟，遂欣然
而往。在興平時，

笑字時有此詩的興會
古濃人物陳幽班先一
當以之一瞬斑
松下忘祖國仲達

柳下愛祖國，仲連恥帝秦。
子房抱國難，椎秦氣無倫。
報仇俠兒志，報國烈士身。
寰宇獨立史，讀之淚沾巾。

興平時，我作詩的興會甚濃，今摘錄雜感一首，以見一斑：

柳下愛祖國，仲連恥帝秦。

子房抱國難，椎秦氣無倫。

報仇俠兒志，報國烈士身。

寰宇獨立史，讀「之」之淚沾巾。

以之滅沿中趨走如祉之

完之山上氏 國

尝付修之樣的诗術

乃不为由是人西盖氏

姚伯麟二先生幫忙

付印名曰半哭半笑

詩草能詩格句論真

名該悔其少作了

寰宇獨立史，讀「之」之淚沾
巾。

逝者如斯夫，「哀」哀此亡國
民。

當時像這樣的詩，做得不少。
由友人孟益民、姚伯麟二先生
幫忙付印，名曰「半哭半笑詩
草」。就詩格而論，真應該悔
其少作了。

楊吟海先生毛の川名

士况軍西域易爭左

興至駒任中勤の港

氏挖侶歌學於風古佳

書去軍中係教去以教
並幫他看學校課卷
他亦在閒時為我說西北
情形及我鄉試中式

楊吟海先生是四川名士，從軍
西域多年，在興平縣任中，勤
政愛民，提倡新學，政風甚
佳。我在署中，除教書以外，
並幫他看學校課卷，他亦在閒
時為我說西北情形。及我鄉試
中式，

伊弁任為如知如如於

手作為如中以路皆

重目派話時政對君

日美及話多刊川电

他升任商州知州，故拉我作商
州中學監督。

我因詆諆時政，狂名日著，及
詩草刊行，益為清吏所忌。甲
辰年的春天，我將商州中學的
事，請李儀祉（協）、茹卓亭
（欲立）兩先生代理，

理即往罪多名試陸

白綖猪竹九己以逆醫

王言善為大逆不道

求得宓毒清延時令

理，即往開封應試，陝甘總督
升允已以「逆豎昌言革命大逆
不道」等語，密奏清廷。時拿
辦密旨已下，會電報和驛站都
發生障礙，明文未到，不好動
手。同學李和甫（秉熙）先生
的尊人雨田老伯（雲貴），

因去伯　雲客

生春之訊因為諸兄

莊擬吾去往开

探吾升元

諸兄

以弟省文聞

封

便利，恐於事無濟的。但
李老伯力主用可能的
方法，以盡人事。由三原
至開封，驛程計十四天

田老伯（雲貴），探知升允出
奏之訊，因商諸先嚴，擬專差
往開封送信。當時頗有人以為
官家交通便利，恐於事無濟
的。但李老伯力主用可能的方
法，以盡人事。由三原至開
封，驛程計十四天，

雪正在最□急之因

短心与同學南右嵩

街路萬心品的而再遂

於當夜準備生走書

李老伯用重金雇了一個認識我
的信差，限七天送到。信差如
期到開封後，不知我住在何
處，正在尋問，適我因煩悶，
與同學南右嵩到街頭散心，不
期而遇，遂於當夜準備出走。
李老伯事前擘劃周詳，

老伯子万翠划周详 到

因苏州有代不设备脚

今日往迎但等早乃

赴上海的计划而仍天

老伯事前擘劃周詳，因禹州有
他所設商號，令我往避。但我
早有赴上海的計劃，所以天明
即坐小車出城，逕赴許州。
倘再遲三四小時，緹騎即至，
我就不及出走了。秦豫各地風
俗，新歲賀年，

某於多多人的大紅名
片為貼在墻上給川各
揭了名片三十餘張沼遠
匠人盤活石限自那一

名片以片中姓名名之
居然渡過難關到了
許州坐在火車頭的炭
窩中至駐馬店換車

歲賀年，客人的大紅名片都貼在壁上。臨行，我揭了名片二十餘張，沿途遇人盤詰，即隨手取一名片，以片中姓名應之，居然渡過難關。到了許州，坐在火車頭的炭窩中，至駐馬店，換車到漢，

不净但此时名片如用完
了老者伯于时招待古
厚以吾等官力字時加
用简此法生脸尤生侠

（書法，自右至左）

力豆速書物去以為紀

念又同時應試的王曙樓

先生文海　王心芸先生存厚

朱仲尊先生　志彝　考彝

到漢，但此時名片也用完了。李老伯平時相待甚厚，以我貧寒力學，時加周濟，此次出險，尤全仗其力，在這裏特書以為紀念。又同時應試的王曙樓先生（文海）、王心芸先生（存厚）、朱仲尊先生（志彝），都是我最要好的同學，

纷最不好的問吗自我毁

诉没捕吏追去望孙

吗你们弱蜀残肴並被

株連著傑吴法居更

我最要好的同學，自我離汴
後，捕吏追至鞏縣，將他們羈
留經月，幾被株連。舊僕吳
德，歷受嚴刑，終未將我行蹤
供出：這都是我所感念不忘
的。到漢即時東下，舟次南
京，潛行登岸，遙拜孝陵，

孝陵岁懷半詩一首
原口飢生血句於天高
錢澤卜鳴興語在敬望
三々里上俞句未笑書

陵

（印：康祺神賞）

孝陵，感憤成詩一首：

虎口餘生亦自矜，
天留鐵漢卜將興。
短衣散髮三千里，
亡命南來哭孝陵。

我二十五歲以前的事，大約如
此，到上海以後，受恩最重，
得益最多的，

先上师了我的先生这些

说学校名气接去为国

那是以情的事现在

物各书差以人动

是亡師馬相伯先生。從此即以學校為基礎，盡力國事，那是以後的事。現在抄我去年答鄉人勸北歸的金縷曲一闋，以作本文的尾聲：

百事從頭起，數髯翁平生湖海，故人餘幾！

襄鄂名勝之遊句

少年仗志走天涯新入目風

雲隨處人說雲山其杜

隨處雲山泥費工去理

襄鄂應劉寒之友，
多少成仁去矣。
到今日風雲誰倚？
人說家山真壯麗，
好家山須費工夫理。
南與北，況多壘。
乾坤大戰前無比。
愧余生，嵯峨山下，
衛公同里。
不作名儒兼名將，
白首沉吟有以。

以料高去 么兽日似房

芝俗上三百芳灵句心

和染開去史我祖國自

由耳

（官之之夏之年乃經

原件（內 36X25.5 公分）×88 頁　裱件（40X31 公分）×88 頁

頤淵不組書畫社

于右任

八十又三年三月
百句完

1963（民52年）4.13。
85華誕（農曆3/20）

白首沉吟有以。
料當世知君何似，
聞道傷亡三百萬，
更甘心血染開天史，
求祖國，自由耳。
（寒之友，是余與經頤淵所組書畫
社）
于右任
五十二年三月五日寫完
（此為手書版，印刷版詳文見後）

牧羊兒的自述（我的青年時期）

堂後枯槐更著花，堂前風靜樹陰斜。三間老屋今猶昔，愧對流亡說破家。

這是我前年歸省三原西關斗口巷老屋的詩。古人說得好：「樹欲靜而風不止，子欲養而親不待。」當我回去的時候，我那破舊的宅子裏，留下的幾間老屋，看去都像親人一般，這是何等可以感慨的事。況我生在歷史上代產聖哲的關中，有雄壯的地理，有深厚的文化，又有親愛的家庭，讀聖賢書，所學何事？要當堂堂地做個人。不謂年光流轉，白髮盈顛，在這抗戰建國的大時代中，但覺學問荒疏，不敷應用，對於國家民族，又如何的抱愧呵！

我的故鄉是陝西涇陽斗口村，所謂斗口，就是白公渠──今之涇惠渠──分水的一個口子。那時水量很少，農田灌溉，甚為困難；這個支渠，雖灌地甚少，得之已不容易。我于家的始遷祖，已不能深考，但住此必有很久的年代，所以鄉人稱為斗口于家。三原縣北之白鹿原去斗口村約四十里，有一土坵，唐高祖獻陵也；陪葬者三十餘人。碑估售之市，有獻陵八種，即濮陽令于孝顯、燕國公于志寧、明堂令于大獸、兗州都督于志微，共計于氏四碑李氏臧氏各二碑，我小時並不知此，靖國軍時，三原學者問我與此碑關係，我答先人無任何傳說。于姓本來不繁，在清朝中葉，尚有五家，回亂後祇剩三家。我生在三原東關河道巷，又在三原讀書應試，因此就著籍為三原人了。

我們一家共三房,先伯祖象星公先生大伯父寶善公為大房,先祖峻堂公先生二伯父漢卿公(寶銘),先嚴新三公(寶文),為二房和三房。先二伯父配房太夫人。我的母親是趙太夫人。二伯父先在南昌經商,旋赴香港。先嚴則十二歲就步行入蜀,做江津典舖的學徒,後方轉至岳池。那時我家生活日艱,由三原遷回鄉下。及祖居被燬,又遷住村東灣子楊堡。先母生我後即多病,既感於家庭處境之難,又無錢醫治,遂鬱鬱以終。時我尚未滿二歲,於先母的一切,全不知道,祇記得後來伯母說:「陝亂平後,汝外祖由甘肅靜寧縣逃荒東來,手攜汝母,背負汝舅,至凱州長武間,力竭食盡,又因汝母足痛不能行,恐牽連大家餓死,不得已棄之山谷中,行數十里矣,駱駝商人,見而憐之,載以行,追及汝外祖,贈以貲而還其女。」又說:「汝母面方而敦厚,與心如一,那是使我最不能忘的。」這是一點慘痛的歷史而已。

我以一無母之兒,又處在單寒孤弱的家庭中,所以能成立為人,幼不失學,可說全由伯母房太夫人停辛佇苦而來,伯母之恩,真是我畢生所報答不盡的。伯母是涇陽楊府村村人,家世業農,排行第九,故幼即稱為九姑娘而不名,十七歲來歸。嗣二伯父去香港,每一家信,動輒經年。先嚴在川,亦隔三年始得一歸。因此伯母和先母,妯娌同居,相依若命。當先母逝世前的半月,伯母適歸寧母家,一夜,夢迷離風雨中,牆頭有婦人攜一兒,垂淚相招,心知其事不祥。及歸,先母病已劇,泣謂伯母曰:「此子今委嫂矣,我與嫂今生先後,來世當為弟妹妻子以還報耳。」(按先後即妯娌,字見史記。讀若線候,今鄉人土話猶然。)那時我初離乳,身弱多病,伯母帶往楊府村就醫,歸而新宅又燬,自此隨伯母居外祖家中,歷時九年。外祖家中人,莫不敬伯母,也莫不愛我,雖人口加多,農產有限,豐歉寒暖,從無不歡。村中老嫗某謂伯母曰:「九姑娘抱病串姪兒,欲了今生,豈不失算?況兒有父,父又一子,即提攜長大,辛苦為誰?又其伯父聞已卒於南方,九姑娘以青年寄食母家,眼角食能吃一生乎?」伯母應之

曰：「受死者之託，保于氏一塊肉，那個望報？設使無此母家，亦當為傭以給吾兒。如其父歸攜兒以去，則為尼終老，亦所甘心。」這可見伯母立志之如何堅定，和愛我之如何真切了。自回捻戰後，農田半荒，鄉人多兼營畜牧。表兄敏事，積歲錢買一跛羊，不久即產小羊，我亦絮絮欲得羊如表兄，伯母用三百錢復買一跛的。某日冬牧，我私隨諸牧兒往，忽有三個狼，從荒草中躍出，諸牧兒和羊羣均驚散。我們兩隻跛羊，為兩狼所攫，在墳角齧食。時我方在墳東，專力掘野紅根（河南人謂之牽巴巴），一狼踞墓西，相距不過數尺。村人楊姓在田中望見，手執鐮刀奔至，挾我歸家。伯母聞警急出，匐匍道中，幾不能前。事後，諸舅父因小兒無學校收容，�žǒ跡羊羣，甚為擔心，於是亂後興學之議以起。柗邑老儒第五先生（第五倫之後），年六十餘，出山謀作農傭，見鄉人修學塾，自薦為師。我遂於七歲的春天，以一個流離的孤兒，入村中馬王廟為學生。

第五先生授課凡兩年，見我入學以時，衣敝而潔，詢知其故，深為歡異，於是教我益加盡力。離館時，撫我曰：「世間無母之兒，安得所遇盡如汝哉？」蓋先生幼時亦抱家庭之痛也。伯母於每年寒食節，必帶我回鄉掃墓。兩村相距，約十二里，有時諸舅以牛車相送，有時步行。某處老墳，某處新墳，至時必鄭重以告。至先母墳前必哭，哭必祝告：「兒幾歲矣，讀書幾冊。」我聞而悲慟，讀書不敢不勤。農忙時，亦隨伯母及諸表弟至田間拾麥；往往拾之於舅父隴畔的，復賣之於舅父，舅父仍一再以勤勞相勖。

我有歸省楊府村外家詩五首，追記那時的情形：

朝陽依舊郭門前，似我兒時上學天。難慰白頭諸舅母，幾番垂淚話凶年。

無母無家兩歲兒，十年留養報無期。傷心諸舅墳前淚，風雨牛車送我時。

記得場南折杏花，西郊棗熟射林鴉。天荒地變孤兒老，雪涕歸來省外家。

桑柘依依不忍離，田家樂趣更今思。放青霜降迎神後，拾麥農忙放學時。

愁裏殘陽更亂蟬，遺山南寺感當年（元遺山亦讀書外家）。頹垣荒草農神廟，過我書堂一泫然。

和嚴正之氣，至今夢寐中猶時時遇見。

到了十一歲，伯母帶我至三原東關，依三叔祖重臣公。三叔祖望重一時，交遊甚廣，與毛班香先生（經疇）友善，因送我入毛先生私塾肄業。是年，先嚴返里，繼母劉太夫人來歸，亦賃居東關石頭巷，但我則仍依伯母，伯母督課每夜必至三鼓，我偶有過失或聽到我在塾中嬉戲，常數日不歡。其愛護之心，

毛班香先生，是當時有名的塾師，我從遊九年，讀經書，學詩文而外，對於他專心一志的精神，尤其佩服。他常常對我們說：「我沒有甚麼長處，只是勤能補拙。」這雖是先生的自謙之詞，卻是他生平所身體力行的。毛先生的教授法亦特別：由他自教大學生，更由大學生分教小學生。平常每日授課兩次，夏季日長，則加課一次，都須背誦，并帶背舊書，所以讀書比較精熟。尤其值得記述的，是太夫子漢詩先生（亞莪）。太夫子亦曾以授徒為業，及年老退休，尚常常為我師代館。他生平涉獵甚廣，喜為詩，性情詼諧，循循善誘。自言一生有兩個得意門生：一是翰林宋伯魯，一是名醫孫文秋。希望我們努力向上，將來勝過他們。對我的期望尤殷，教導也特別注意。太夫子又喜作草書，其所寫是王羲之的「十七鵝」。每一個鵝字，飛、行、坐、臥、偃、仰、正、側，個個不同，字中有畫，畫中有字，皆宛然形似，不知其原本從何而來。當時我也能學寫一兩個，但是現在已記不得了。

在毛先生私塾時，我已開始學做古近體詩，如唐詩三百首、古詩源、選詩等，都曾讀過，但是循文雜誦，終覺不生興味。一日，先生外出，我以大學生的資格，照料館事，書架上有文文山謝疊山詩集殘本，我取而私閱，見其聲調激越，意氣高昂，滿紙的家國興亡之感，忽然詩興大發，我之做詩，殆可以說由此悟入。

至於我之所以略識學術門徑，卻以得益於庭訓為多。先嚴雖為家境所迫，早歲經商，但自修甚勤；又從師問業，博覽羣書，所以見識反較一般科舉中人為高。嘗手寫史記全部，點過十三經兩遍。輯修家譜，選成治家語錄三卷；又嘗借鈔張香濤的輶軒語和書目答問，寄存家中。某書當讀，某書某處重要，亦時以問示之，在家信中示及。岳池典舖中的掌櫃馬芰洲先生（不成），是明儒馬谿田先生的族人，喜刻先代遺書，常囑先嚴任校勘之役。先嚴又愛讀袁子才的小倉山房尺牘，以為社會應用，最為便利；馬先生的父親曾經注過此書，先嚴為之整理刊行，至今岳池尚有刻本流傳。某年先嚴回里，除料理家務外，一面從陳小園先生學醫，一面則自修經籍。我日間上學，晚則回家溫習，父子常讀至深夜，互相背誦，我向先嚴背書時，必先一揖，先嚴背時亦向書作揖如儀。我在斗口村掃墓雜詩中，有如下的一首：

發憤求師習賈餘，東關始賃一椽居。嚴冬漏盡經難熟，父子高聲替背書。

就是詠的那時的事。先嚴最喜買書，在岳池劉子經先生典當時，陸續寄歸的，已經不少。但是每年的薪水不過數十兩，回家又須還債，家境甚窘，雖不至於挨餓，但有時竟至沒有鹽吃。及移住東關渠岸喻宅，前院是一個炮作房，我每天飯時回家，便去做炮，或打炮眼、或裝藥線，每盤制錢一文，一日可

做三四盤，用以貼補家用，添買紙筆，有時亦買糖以自慰，那時一枚糖祇值一文錢，但開支已覺得奢侈

了。一夜炮房失火，掌櫃全家燒死，我的臥房與之毗連，幾乎波及。隔日見炮房牆腳有火藥三大甕，撫

之餘熱未退，幸上有石蓋，未經爆炸，否則早已葬身火窟了。

炮房燬後，我失去了大宗收入，好似工人失業一般。因試往本縣學古書院考課，第一次就得了二錢

銀子（每錢換制錢一百二十餘文），此後時被錄取，經濟復形活動。十五歲，同學多勸我應試，三叔祖

和先父恐荒廢學業，都不贊成。到了十七歲，趙芝珊先生（維熙）督學時，我以案首入學，塾中功課始

漸自由，所讀的書，可以由自己選擇，先生不過任講督課之責而已。兩年後，毛先生謂我學已小成，

應出從名師，以資深造。所以三原宏道書院、涇陽味經書院、西安關中書院，我都曾經住過。時讀書稍

多，詩賦經解均略能對付，而所作八股文，則與當時的風氣不同；以書、禮、史記、張子正蒙等書為本，

祇重說理，不尚詞藻，見者多疑其抄襲明文，因此各書院會課，不是背榜，就是倒數第二，居恆鬱鬱不

樂。及葉伯皋先生（爾愷）入關督學，我始得露頭角。

葉先生在當時學使中，以學問淵博著稱，幕府中如葉瀾葉瀚（浩吾）兩先生，都是東南知名之士，

尤好講求新學。學政衙門，本設三原，葉先生下車伊始，觀風全省，出了幾十個試題，各門學問，無不

具備，繳卷以一月為期。我勉強做成了十許篇，冬寒無火，夜間呵凍所書，忽濃忽淡，甚形潦草。但葉

先生對我的文章特別激賞，評語有「西北奇才」之目，更加獎了許多話。傳見時，授以薛叔耘出使四國

日記，勉我留心國際情形。並謂：「此書祇帶來一部，閱讀後仍須繳還。」真可謂刮目相看了。我經葉

先生識拔，時譽漸起。葉先生任滿後，沈淇泉先生（衛）繼任督學。因我處連年荒旱，死亡枕藉，沈先

生在東南募集鉅款，創設粥廠，欲得一少年有為之士，擔任其事。時我在宏道書院肄業，以孫芷沅先生之薦，特調我出任廠長。我初出學校，見飢民多多少少，鳩形鵠面，啼飢號寒，社會整個的慘狀，都擺在我的面前，不由得我不動心，不努力，因此開廠後連夜忙碌，竟累得生了一場病。幸廠中會計獨立，責任較輕。至第二年麥子將熟時，以餘糧分給飢民，廠事因之結束。廠中有民夫二十餘人，經數月來之教導，本是一種很有用的力量，因為無法保留，祇好割心割肝般的遣散。我在粥廠近一年，雖得了一點辦事經驗，但其時正在求學期間，課程上損失甚多，終覺是可惜的。及粥廠散後，沈先生送我入陝西中學堂肄業。

我之入陝西中學堂，在庚子春間，校址為西安有名的北院。總教習江夏丁信夫先生（保樹），精熟經史，講解詳明，我從遊半年，受益最多。及庚子之變，西后母子入陝，北院改作行宮，學校無形解散，又令堂中師生，衣冠出城，迎接聖駕，在路傍跪了一個多鐘頭。我於愧憤之餘，忽發奇想，欲上書陝西巡撫岑雲階，請其手刃西后，重行新政。書未發，為同學王麟生先生（炳靈）所見，勸我不要白送性命，始止。這種幼稚思想，由今思之，真是可憐。

陝西提倡新學最力而又最澈底的，當推三原朱佛光先生（先照）。朱先生本是一個小學家，其治經由小學入手，其治西學則從自然科學入手，在當時都是第一等手眼。自謂是明秦王之後，故講學時多紹述明末遺老精神，以勵後進。其盟弟長安毛俊臣先生（昌傑），則以經學家而兼擅詞章。二人學行契合，相得益彰。朱先生曾與孫芷沅先生發起天足會，又創設勵學齋，集資購買新書，以開風氣。那時交通阻塞，新書極不易得，適莫安仁敦崇禮兩名牧師在三原傳教，先嚴向之借讀萬國公報，萬國通鑑等書，我

亦藉此略知世界大勢。及聞朱先生以新學授徒，嚮往甚殷，遂以師禮事之，朱先生亦置我於弟子之列。

因朱先生的關係，又得問業於毛先生。同學中我最要好的如王麟生先生（炳靈）、茹懷西先生（欲可）、茹程二程搏九先生（運鵬）等，都往來於兩先生之門。眼界漸寬，所治學問，亦不甘以考據詞章自限。茹程二同學喜讀曾胡遺集，朱先生曰：「文章雖佳，題目則差，請你們留意。」我聞之大為感動，有一次竟將所有新書燒燬，頗有「天地悠悠，愴然涕下」之概。這都是我們少年時之狂態，也是受的朱先生的影響。

因為經朱先生的啟沃，我們的思想，已經漸漸的解放了。

那時關中學者有兩大系：一為三原賀復齋先生（瑞麟），為理學家之領袖，一為咸陽劉古愚先生（光蕡），為經學家之領袖。賀先生學宗朱子，篤信力行，我幼年偶過三原北城，見先生方督修朱子祠，儼然道貌，尚時懸心目中。劉先生治西漢今文之學，精四通（通典、通志、文獻通考、資治通鑑），兼長曆算，為味經書院山長，曾刻經史甚多，以經世之學教士，一時有南康北劉之目。戊戌政變，劉先生感憤之餘，曾遙祭六君子，為清吏所嫉視。我之謁見劉先生，已在戊戌十月，其時謠言朋興，劉先生見我至，詫曰：「汝何為於此時就我乎？」我曰：「正惟此時，我乃來就先生也。」劉先生聞言甚為驚異，待我甚優。雖從遊一月，先生即解館回烟霞洞，但是印象卻甚為深刻。

我之革命思想，固然以朱佛光先生的啟沃為多。但在幼年寄居楊府村外家時，卻有一段故事，應該補述。西北風俗，農人日工完畢，多至場畔「喝湯」。所謂喝湯，就是南方的消夜，也可以說是吃晚飯。場廣一畝至數畝，平時為曝農作物之用，喝湯時則分配次日工作，或談閒天。一日我的表弟說：「我讀完百家姓，何以縣官的姓，書中不見呢？」四外祖答道：「他們是滿洲人呀！滿洲人打敗了我們的祖先，

將中國的江山佔了，所以我們的百家姓上不要他。」當時我亦莫明其妙，但起了一個民族意識的憧憬。

後來學習舉業，循例應試，這個民族意識，亦若晦若明，旋蟄旋動，沒有什麼確定的界限。及至從朱佛光先生遊，先生意見甚高，講學亦極為大膽，時時得聞革命的緒論，但仍祇是一個啟蒙時代。及庚子以後，我的民族思想，始日益高昂。時有拳案罪臣毓賢及兩弟毓俊等，隱居三原東里堡，在清涼山唐園等處，題壁詩甚多，滿懷悲憤，寫作俱佳。我卻以民族的立場深非其人，曾題詩其旁，有：「乃兄已誤人國家」之句。我之為升允所注意，殆以此事為始。

我此時心目中，常懸著一個至善的境地，一樁至大的事業。但是東奔西突，終於找不到一條路徑。平時所讀的書，如禮運、如西銘、如明夷待訪錄，甚至如譚復生仁學，都有他們理想的境界。又其時新譯的哲學書漸多，我也常常購讀，想於其中求一個圓滿的人生觀。但書是書，我是我，終不能打成一片，奠定我思想的基石，解除我內心的煩悶。我小時，二伯父曾經叫我到香港讀書，以家計困難，未能成行。及聞上海志士雲集，議論風發，我蟄居西北，不得奮飛，書空咄咄，嚮往尤殷。因思興平武功一帶，為周室開基之地，歷代以來，名賢名將，史不絕書，頗欲一遊其地，以資觀感。適興平縣知縣楊吟海先生（宜翰）託妹丈周石生先生（鏞）聘我教其兩弟，遂欣然而往。在興平時，我作詩的興會甚濃，今摘錄雜感一首，以見一斑：：

柳下愛祖國，仲連恥帝秦。子房抱國難，椎秦氣無倫。報仇俠兒志，報國烈士身。寰宇獨立史，讀之淚沾巾。逝者如斯夫，哀此亡國民。

當時像這樣的詩，做得不少。由友人孟益民、姚伯麟二先生幫忙付印，名曰「半哭半笑樓詩草」。就詩格而論，真應該悔其少作了。楊吟海先生是四川名士，從軍新疆多年，在興平縣任中，勤政愛民，提倡新學，政風甚佳。我在署中，除教書以外，並幫他看學校課卷，他亦在閒時為我說西北情形。及我鄉試中式，他升任商州知州，故拉我作商州中學堂監督。

我因詆諆時政，狂名日著，及詩草刊行，益為清吏所忌。甲辰年的春天，我將商州中學的事，請李儀祉（協）茹卓亭（欲立）兩先生代理，即往開封應試，陝甘總督升允已以「逆豎昌言革命大逆不道」等語，密奏清廷。時拿辦密旨已下，會電報和驛站都發生障礙，明文未到，不好動手。同學李和甫（秉熙）先生的尊人雨田老伯（雲貴），探知升允出奏之訊，因商諸先嚴，擬專差往開封送信。當時頗有人以為官家交通便利，恐於事無濟的。但李老伯力主用可能的方法，以盡人事。由三原至開封，驛程計十四天，李老伯用重金雇了一個認識我的信差，限七天送到。信差如期到開封後，不知我住在何處，正在尋問，適我因煩悶，與同學南右嵩到街頭散心，不期而遇，遂於當夜準備出走。李老伯事前擘劃周詳，因禹州有他所設商號，令我往避。但我早有赴上海的計劃，所以天明即坐小車出城，逕赴許州。倘再遲三四小時，緹騎即至，我就不及出走了。秦豫各地風俗，新歲賀年，客人的大紅名片都貼在壁上。臨行，我揭了名片二十餘張，沿途遇人盤詰，即隨手取一名片，以片中姓名應之，居然渡過難關。到了許州，坐在火車頭的炭窩中，換車到漢，但此時名片也用完了。李老伯平時相待甚厚，以我貧寒力學，時加周濟，此次出險，尤全仗其力，在這裏特書以為紀念。又同時應試的王曙樓先生（文海），王心芸先生（存厚）、朱仲尊先生（志彝），都是我最要好的同學，自我離汴後，捕吏追至鞏縣，將他們羈留經月，幾被株連。舊僕吳德，歷受嚴刑，終未將我行蹤供出：這都是我所感念不忘的。到漢即時東下，

舟次南京，潛行登岸，遙拜孝陵，感憤成詩一首：

虎口餘生亦自矜，天留鐵漢卜將興。短衣散髮三千里，亡命南來哭孝陵。

我二十五歲以前的事，大約如此，到上海以後，受恩最重，得益最多的，是亡師馬相伯先生。從此即以學校和報館為基礎，盡力國事，那是以後的事。現在抄我去年答鄉人勸北歸的金縷曲一闋，以作本文的尾聲：

百事從頭起，數髯翁平生湖海，故人餘幾！褒鄂應劉寒之友，多少成仁去矣。到今日風雲誰倚？人說家山真壯麗，好家山須費工夫理。南與北，況多壘。乾坤大戰前無比。愧余生，嵯峨山下，衛公同里。料當世知君何似，白首沉吟有以。聞道傷亡三百萬，更甘心血染開天史，求祖國，自由耳。（寒之友，是余與經頤淵先生所組書畫社）

民國三十七年二月於南京

（此為曾載於重慶青年雜誌之「我的青年時期」印刷版詳文）

手書我的青年時期

于右任書法珍墨

作者	于右任
典藏	廖禎祥
發行人	王春申
編輯指導	林明昌
營業部副總經理	高　珊
責任編輯	吳素慧　徐孟如
封面設計	吳郁婷
印務	陳基榮
出版發行	臺灣商務印書館股份有限公司
地址	23150 新北市新店區復興路43號8樓
電話	(02) 8667-3712　傳真：(02) 8667-3709
讀者服務專線	0800056196
郵撥	0000165-1
E-mail	ecptw@cptw.com.tw
網路書店網址	www.cptw.com.tw
網路書店臉書	facebook.com.tw/ecptwdoing
臉書	facebook.com.tw/ecptw
部落格	blog.yam.com/ecptw

局版北市業字第 993 號

初版一刷：2016 年 5 月

初版二刷：2017 年 12 月

定價：新台幣 550 元

手書我的青年時期：于右任書法珍墨／于右任著 .
 -- 初版 .-- 新北市：臺灣商務 ,2016.05
 面 ； 公分
 ISBN 978-957-05-3044-5(平裝)

1. 草書 2. 書法 3. 作品集

943.5 105005919